颜真卿

勤礼碑集字佳句

中国历代名碑名帖集字系列丛书

陆有珠/主编

安徽美术出版社
全国百佳图书出版单位

图书在版编目（CIP）数据

颜真卿勤礼碑集字佳句 / 陆有珠主编 . — 合肥：
安徽美术出版社，2019.5
（中国历代名碑名帖集字系列丛书）
ISBN 978-7-5398-8799-9

Ⅰ．①颜… Ⅱ．①陆… Ⅲ．①楷书－碑帖－中国－唐
代 Ⅳ．① J292.24

中国版本图书馆 CIP 数据核字（2019）第 008268 号

中国历代名碑名帖集字系列丛书
颜真卿勤礼碑集字佳句
ZHONGGUO LIDAI MINGBEI MINGTIE JIZI XILIE CONGSHU
YAN ZHENQING QINLIBEI JIZI JIAJU

陆有珠　主编

出 版 人：唐元明
责任编辑：张庆鸣
责任校对：司开江　陈芳芳
责任印制：缪振光
封面设计：宋双成
排版制作：文贤阁
出版发行：时代出版传媒股份有限公司
　　　　　安徽美术出版社（http://www.ahmscbs.com）
地　　址：合肥市政务文化新区翡翠路1118号出版传媒广场14F
邮　　编：230071
出版热线：0551-63533625
　　　　　18056039807
印　　制：天津联城印刷有限公司
开　　本：787 mm×1380 mm　1/12　印张：6.5
版　　次：2019年5月第1版　2019年5月第1次印刷
书　　号：ISBN 978-7-5398-8799-9
定　　价：29.80元

目 录

立 丟 皆

止 业 皆

丟 皆 业

皆 首 坐

首 坐 坐

临创转换

临帖是为了创作，创作要讲究章法。章法是集字成篇，布置安排整幅作品的字与字和行与行之间的呼应顾盼等关系，构成一幅完整的书法作品的方法。它一般包括以下内容：正文、行列、幅式、布局、笔墨、落款和盖印。

正文　正文的内容应该思想健康、积极向上，可以是名言警句、古今诗文，也可以自作诗文。正文的字数可少可多，少则一字或数字，如『龙、虎、福、寿』之类，多则一诗或者一整篇文章，如书李白《早发白帝城》为一诗，书苏东坡《念奴娇·赤壁怀古》为一词，书《兰亭序》则为一文。

行列　传统书法作品大多由上到下安排字距，由右到左安排行距。行列的安排一般有四种类型：①纵有行横有列。行距和字距均等，此种章法以整齐、均匀为美。一般为小篆、隶书和楷书所用。魏碑和唐碑也多用此式。②纵有行横无列。行距宽于字距，此种章法如行云流水，前后相应，错落有致。一般为行书、草书所用，金文、大篆或隶书、楷书也偶有此式。③纵无行横无列。甲骨文及当代狂草常见此式。清代郑板桥『六分半书』亦属此式。此种章法可追求形态夸张，块面分割，点面对比，字体大小、疏密、斜正，墨色枯润浓淡等形式的对比，参差错落，对比鲜明。④纵无行横有列。当今横行书写的作品多为此式，它适用于各种书体。

幅式　书法的幅式就写在纸上而言，通常有中堂、条幅、横披、长卷、对联、扇面、条屏、斗方、册页等。中堂是用整张宣纸竖写的作品，通常挂在厅堂的中间或主要位置，故叫中堂。一般把六尺以上宣纸的叫大中堂，五尺以下宣纸的叫小中堂。条幅是一整张宣纸对开竖写的作品，又叫单条或小立轴。横披即横幅，整张宣纸或对开横写。长卷是横披的加长横写。对

联是上下联竖写构成。扇面有折扇、团扇，样式有弧形、圆形

或近似于长方形等。条屏是由大小相同的竖式条幅排在一起的，

它一般由四条屏构成，多则八条、十二条，或更多条不等。斗

方是长和宽大约相等的正方形幅面，其边在一尺至二尺。册页

是比斗方略小的幅式，由若干页合成一册，故叫册页。

布局 布局谋篇要根据整体均衡、阴阳和谐的原则『计白

当黑』。即是说，在白纸上用墨写字，墨写的线条是『字』，被

这些黑色线条分割留下的空白处也是『字』，也要把它当作

『字』来看待。不同的字体，不同的幅式，对『黑』和『白』

的要求也不一样。楷书、篆书、隶书属于正书系列，其所留的

空白也较『正』，能成行或成列。行书、草书属于草书系列，其

所留的空白大多不成行列，有时疏可走马，有时则密不容针。

笔墨 章法对笔墨的要求也是很讲究的。从用笔来说，书

体不同，其用笔要求也不同，楷书、篆书、隶书要有凝重感，行

书、草书要有流畅感。但是凝重又不能板滞，流畅也不能浮滑。

从用墨来说，楷书、篆书、隶书要求墨色浓而妍润，变化不能

太大。行书、草书浓淡均可，有时还可以浓淡相间，显得别具

一格。

落款 落款和盖印都应视为书法作品的有机组成部分，正

文末尽完善，可考虑用落款来补救，落款补救犹觉不足，可考

虑用盖印来调整，可谓起到画龙点睛的效果。如果正文写得很

好，落款和盖印与正文不相称，破坏了正文的艺术效果，甚至

毁坏了整幅作品，前功尽弃，实在有佛头着粪之嫌。

落款的内容，一般包括受书人（叫你作书的人）的名号，

作书者的姓名、籍贯，作书的时间、地点，介绍正文的出处，还

可以对正文加以跋语等。落款的形式有单款和双款之分，单款

是单署作书者姓名或字号，书写作品的时间、地点等。双款有

上款和下款，上款写受书人的名字（一般不冠姓，单名例外），

下款与单款同。

落款的字体一般比正文活泼，也可略小。可以和正文相同，也可以不相同。一般地说，篆书、隶书、楷书可用相同字体题款，也可用行、草书题款，但行、草书的正文如用篆书、隶书题款就不太相称。

落款的位置要恰到好处。一般地说，如果是双款，上款不宜与正文齐平而应略低于正文一至二字；下款可以在末行剩下的空间安排，如末行剩下的空间少而左侧剩下的空间多，则在左侧落笔较好，但末字不宜与正文齐平，并且要注意适当留出盖印的位置。

落款的称呼要恰如其分。如果受书者的年龄较大，可称前辈或先生，或某某老，某某翁，相应地可用『教正、鉴正』等；如果年龄和自己相当，可称同志、同学，相应地用『嘱、雅嘱』等；如果是内行或行家，可称为『方家、法家、专家』，相应地用『斧正、教正、正腕、正字』等。对受书者的位置，应安排在字行的上面，以示尊重和谦虚。

落款的时间，最好用公元纪年，也可用干支纪年。月、日的记法很多，有些特殊的日子，如『春节、国庆节、教师节』等，可用上以增添节日气氛。

作书者的年龄较大的如六十岁以上或年龄较小的如十岁以下，可特别书出，其他则没有必要书出。

落款的格式甚多，但实际应用中不应拘泥不变全部套上，应视具体情况而定。

盖印 印章有名号印、斋馆印、格言印、生肖印等，名号印以外的都叫『闲章』。其外廓形态有正方形、葫芦形、不规则形等。从刻字看有朱文（阳文）印和白文（阴文）印，或朱白合一印。印章还有大小之别。一般地说，印章的大小要和款字协调，和整幅作品相和谐。盖印的位置要恰当。名号印盖在

作书者名字下面。『闲章』不『闲』，盖在开头第一个字后的叫起首章，盖在下角的叫压角章。如果名、号两方印连用，宜一朱一白，两印相隔约一方印的距离，压角章和名号印不应在同一水平线上，宜参差错落。『闲章』的文字内容要和正文内容协调，否则，不仅破坏章法，还会闹出笑话。如果在题材严肃的书法作品上，闲章却是吟风弄月的内容，怎能不令人啼笑皆非呢？至于印泥的质地，有条件的要用书画印泥而不用一般办公印泥，因为办公印泥油多，易褪色，色泽灰暗。

总之，盖印是一幅书法作品的最后一关，要认真对待，千万不可等闲视之。

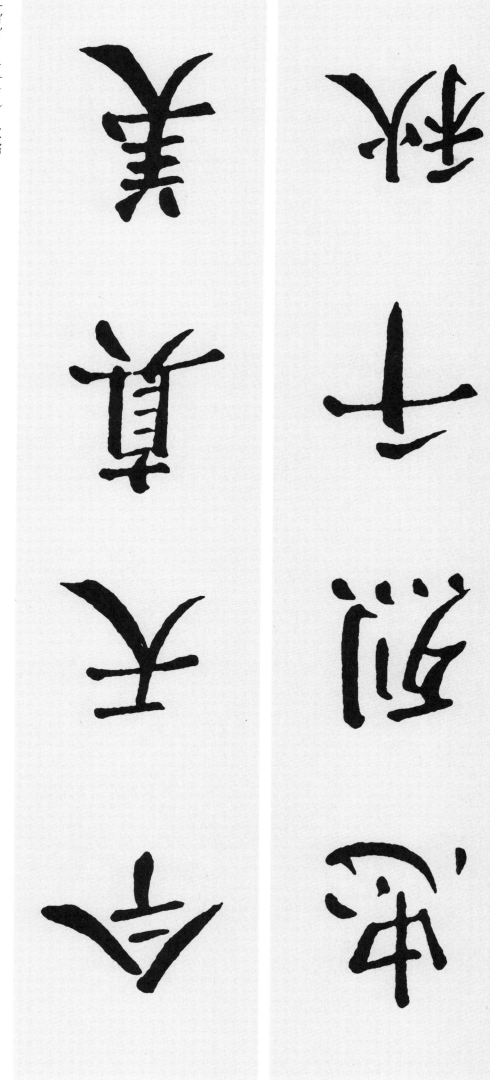

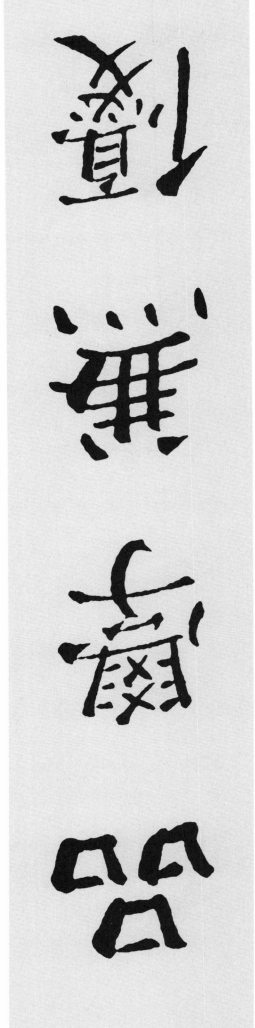

勤能补拙

春风入怀

释文：春风入怀　勤能补拙

卓有远见

龙有传人

释文：卓有远见　龙有传人

名

臺

止

主

車

至

壽

崙

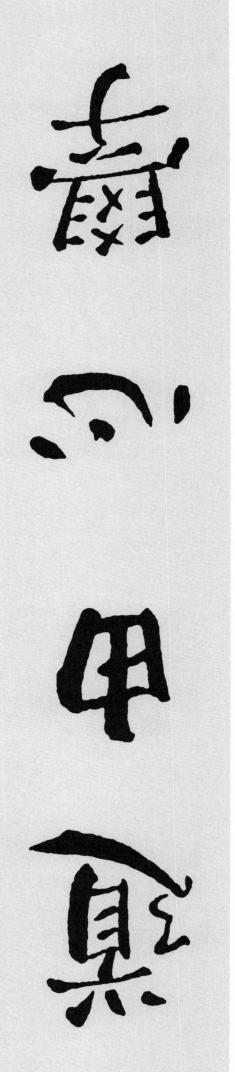

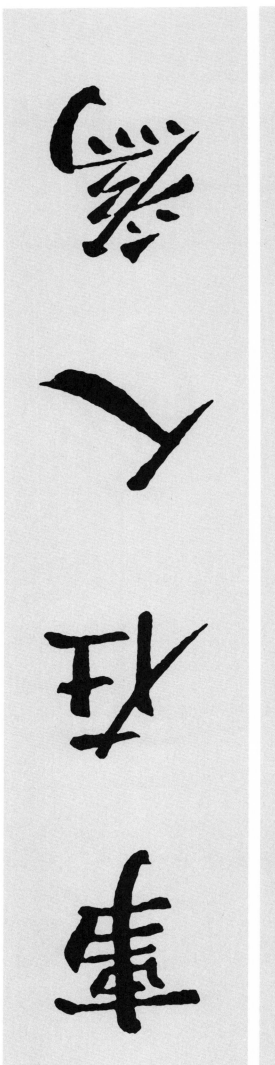

隶书集字对联·隶书入门　清邓石如作品选集

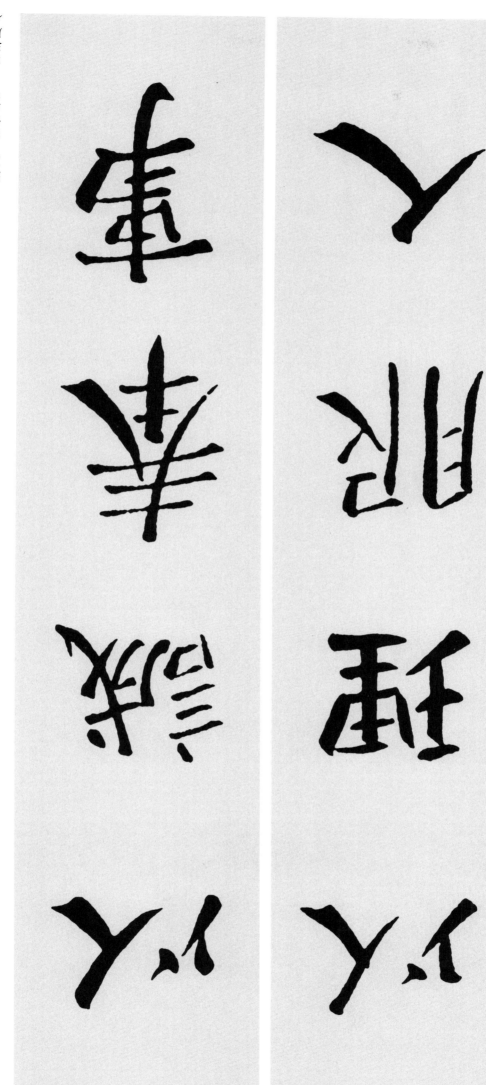

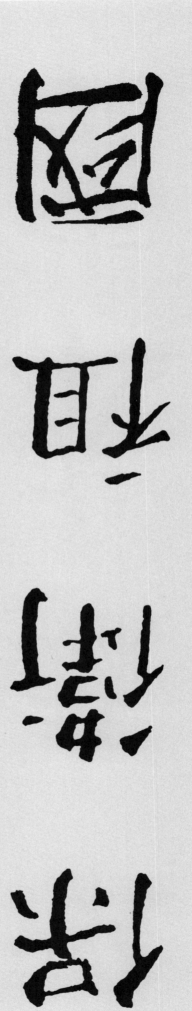
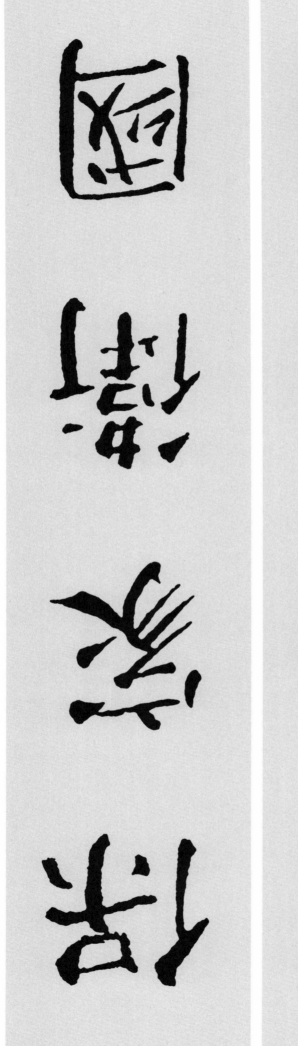

14

黄立猷集石鼓文字联·官清民自安国正天心顺

推己及人

大方之家

释文：推己及人　大方之家

太白遺風

能者為師

春天真美

天從人願

释文：春天真美　天从人愿

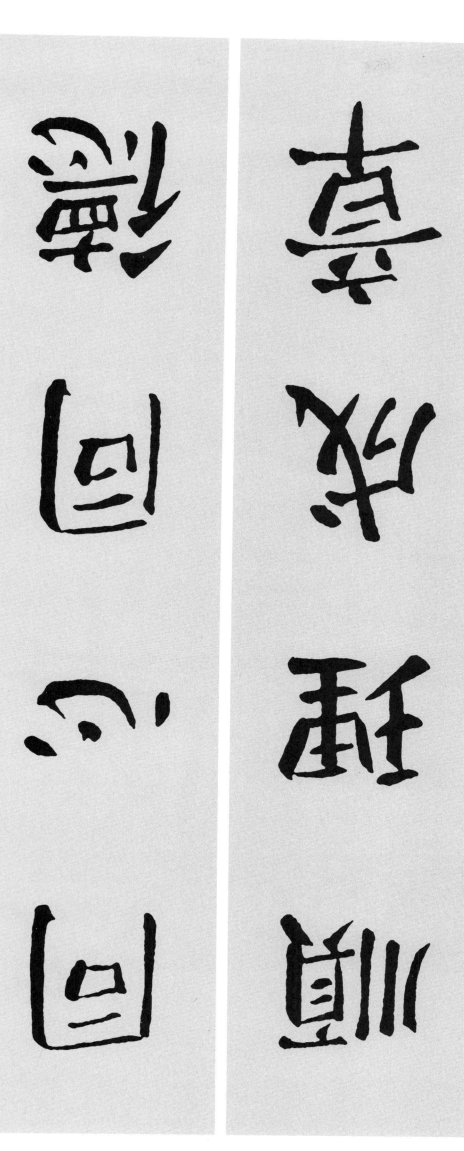

勸 王 壽 道

美 爵 入 門

释文：不愿金章紫绶

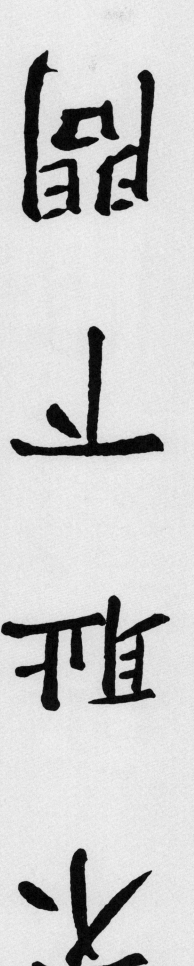

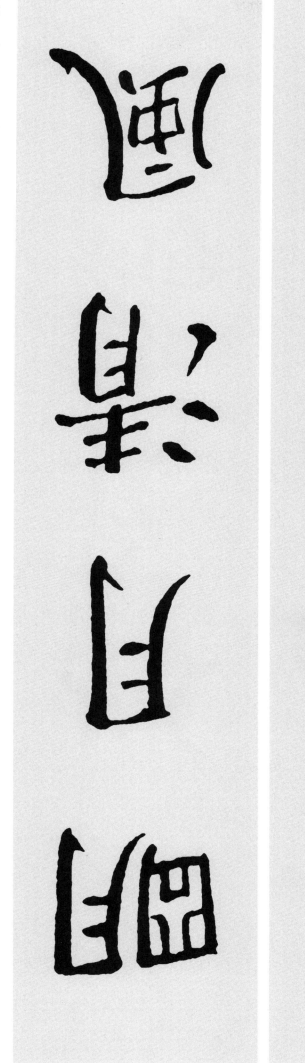

23

释文：明月清风 不旧之园

汉碑额·孔宙碑额

清邓石如·篆书文屏

學而優則仕

民以食為天

释文： 学而优则仕

民以食为天

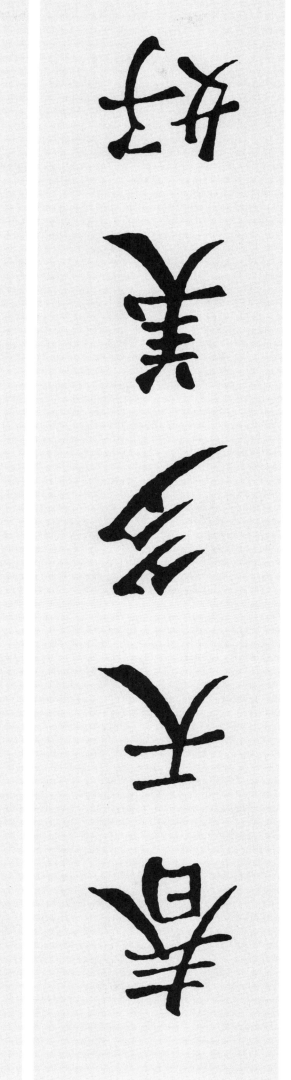

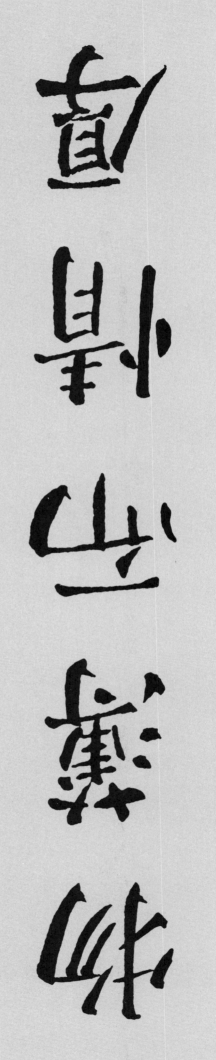

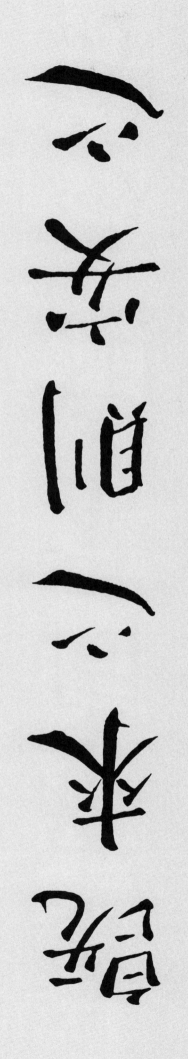

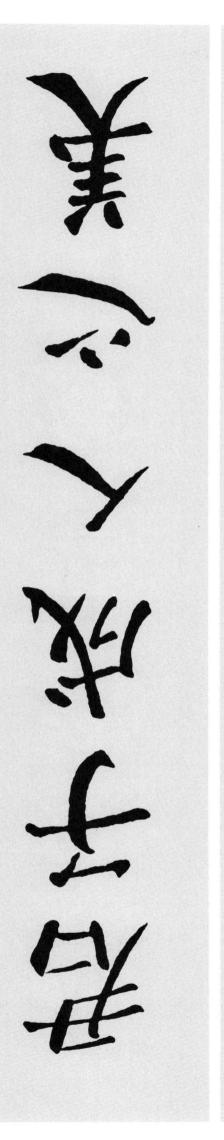

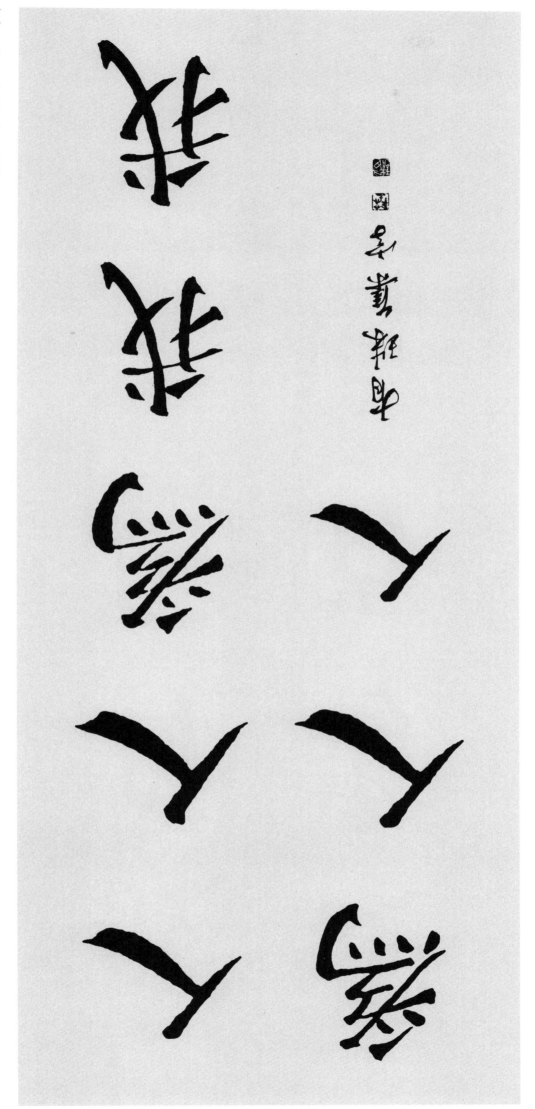

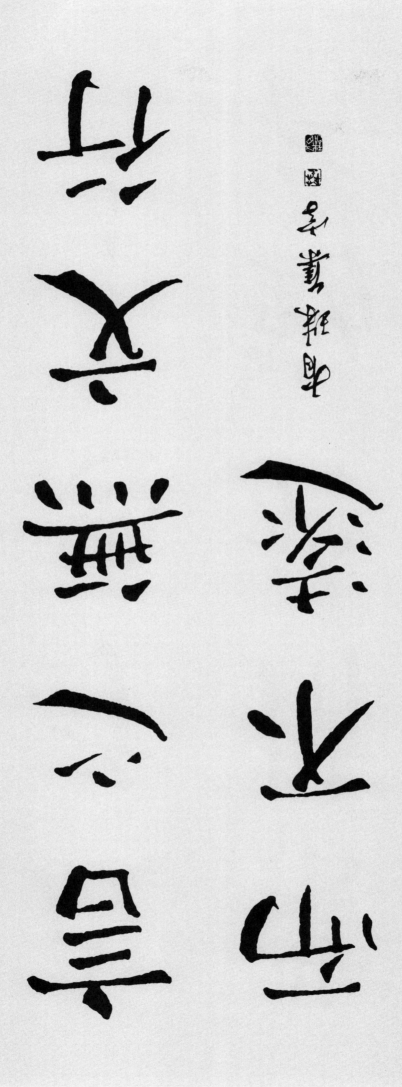

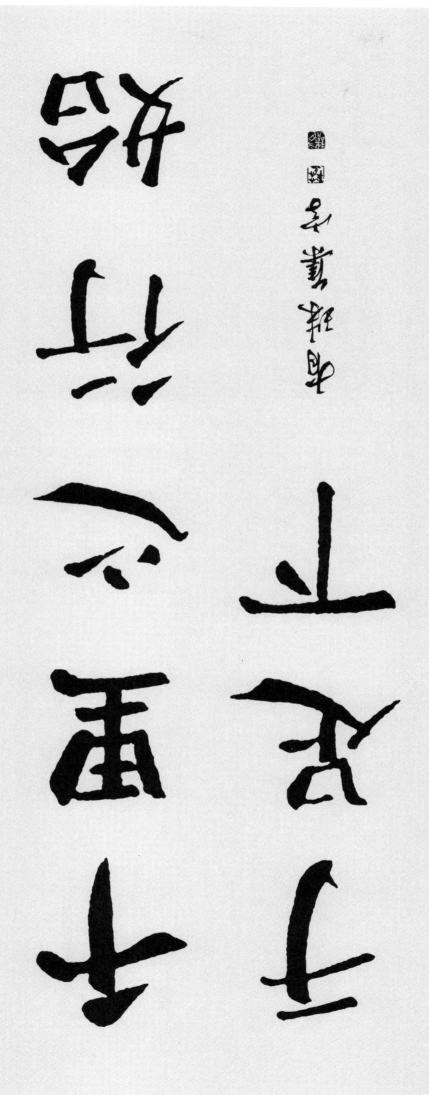

文章華國詩

禮傳家

有珠集字

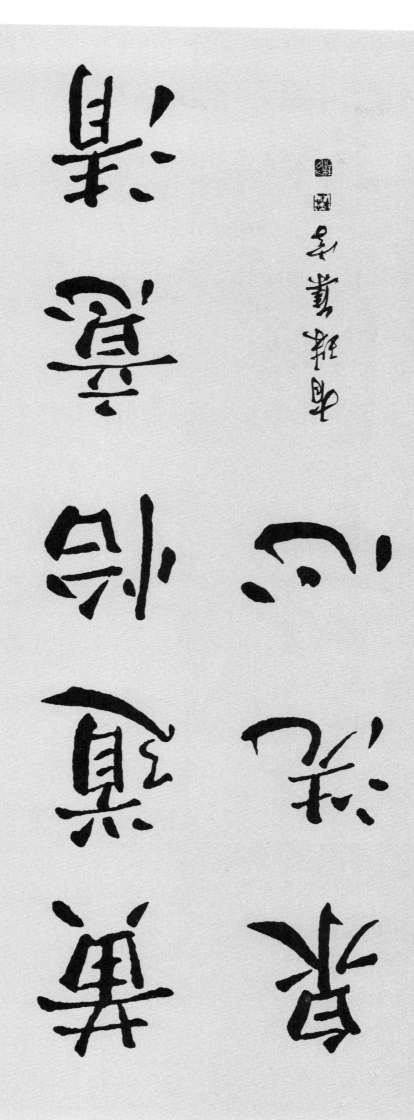

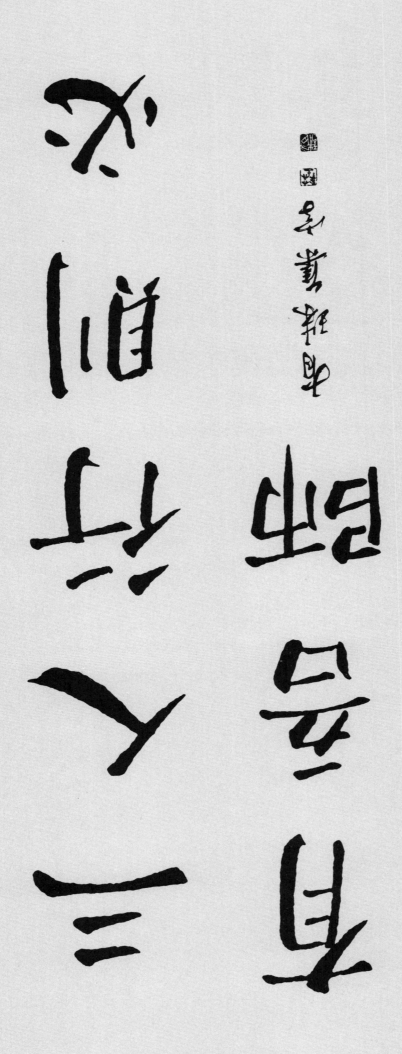

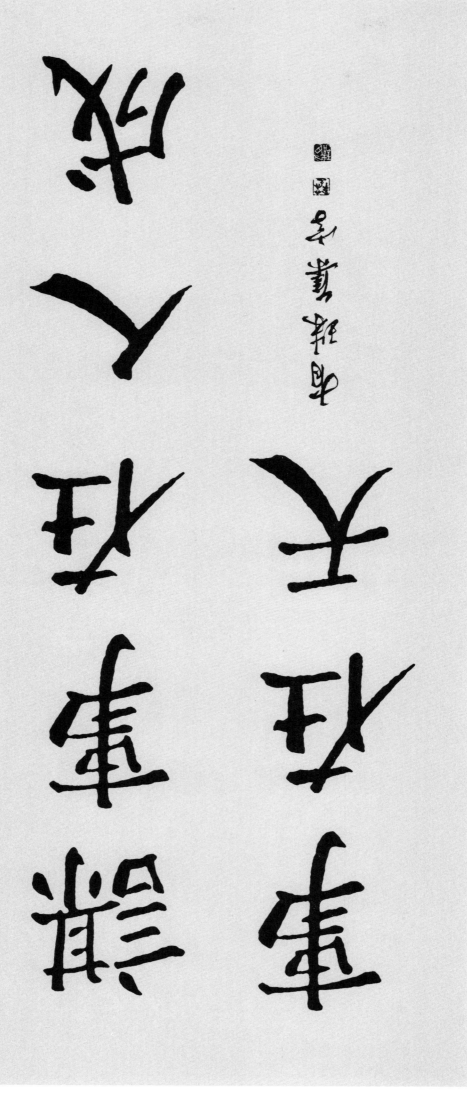

甲申春月　书

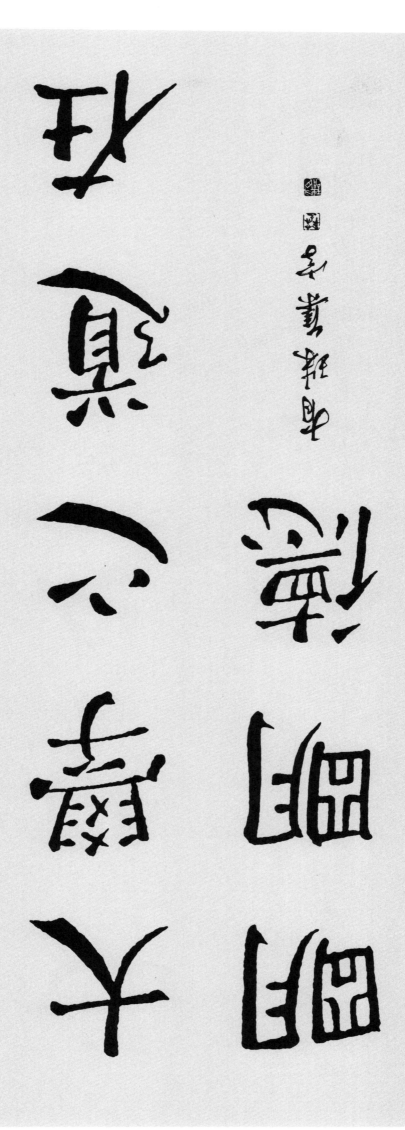

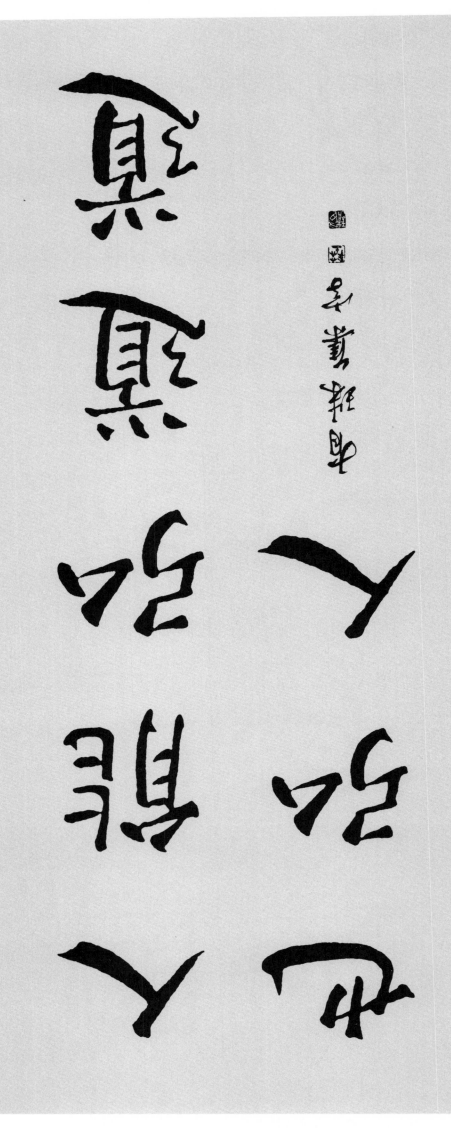

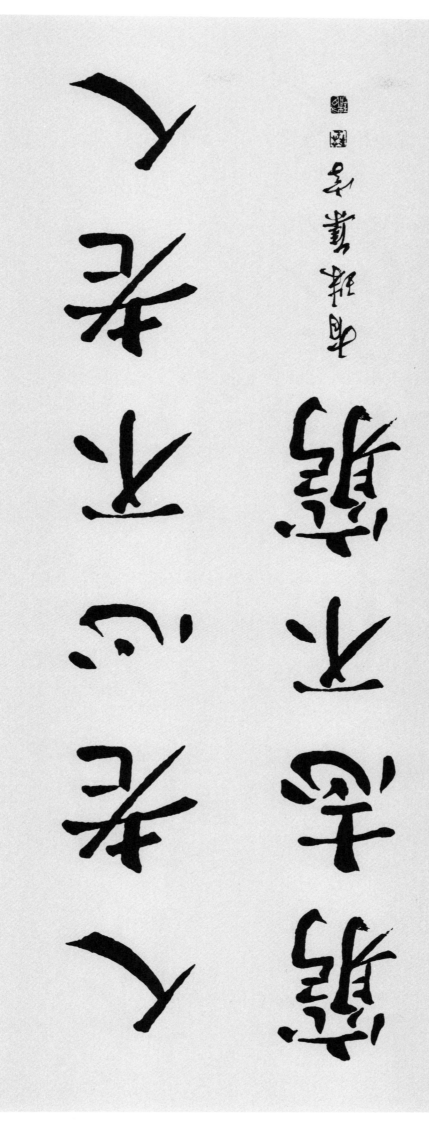

人之性善
人无有不善

孟子滕文公

性善论是孟子思想的重要组成部分

温故而知新可
以為師矣

有珠集字

释文：温故而知新　可以为师矣

释文：三人行，必有我师焉。择其善者而从之，其不善者而改之。

三人行必有我师焉·《论语·述而》

自其善者而从之

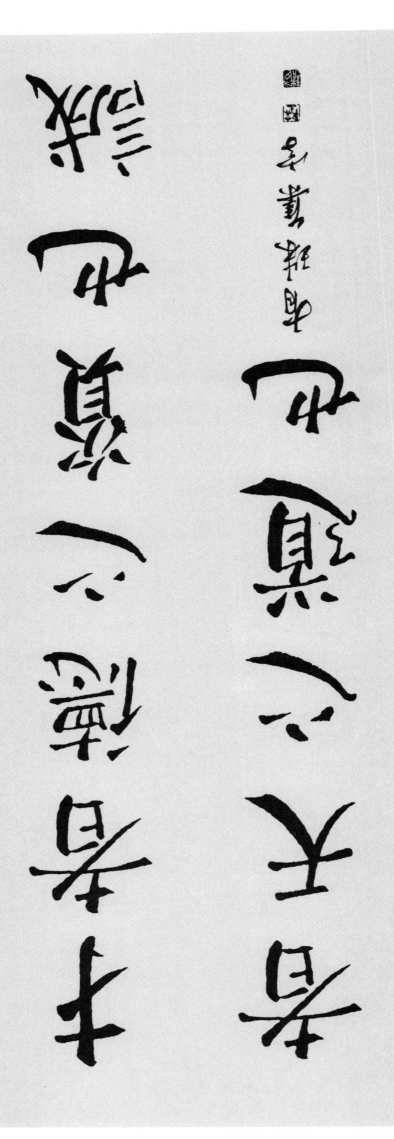

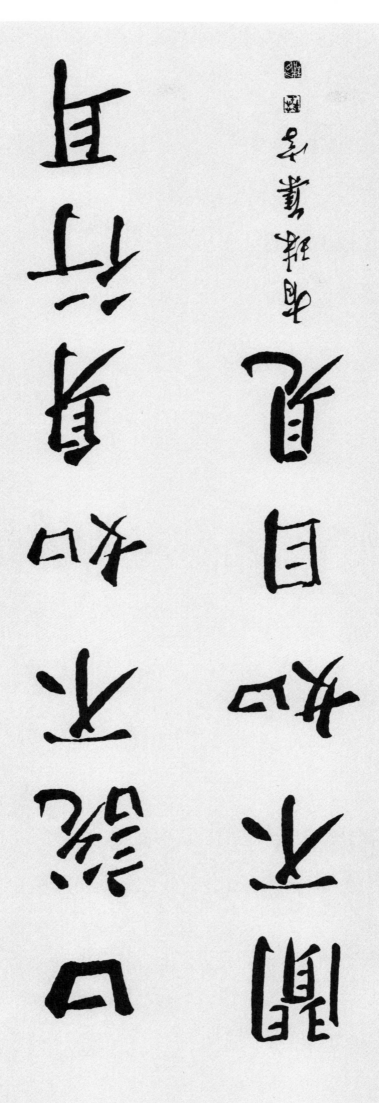

釋文：非澹泊無以明志，非寧靜無以致遠。

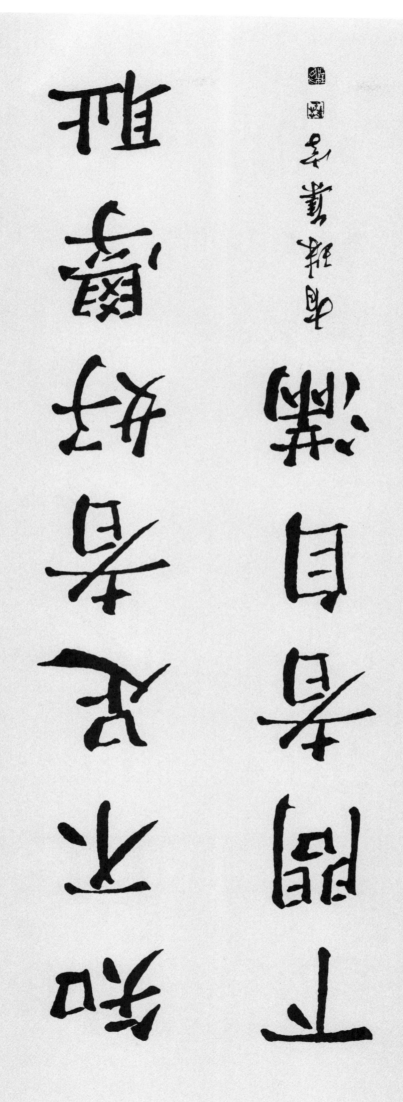

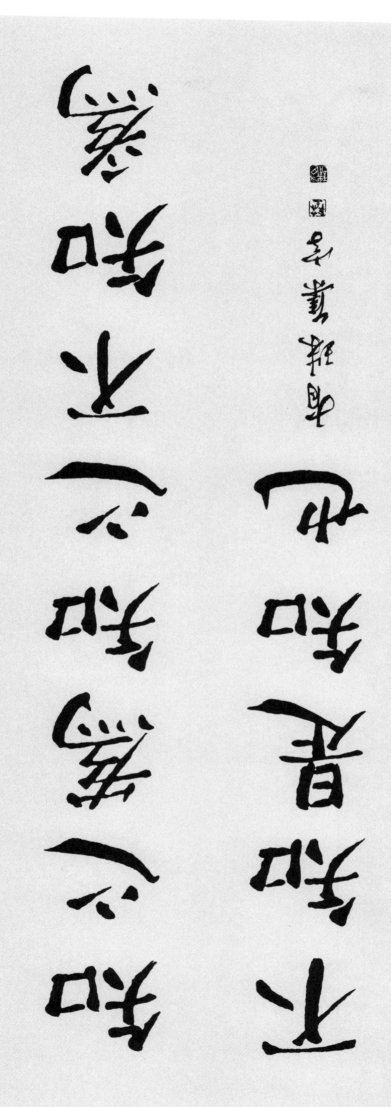

邓散木先生篆书

邓散木临吴昌硕石鼓文十种·篆书临习

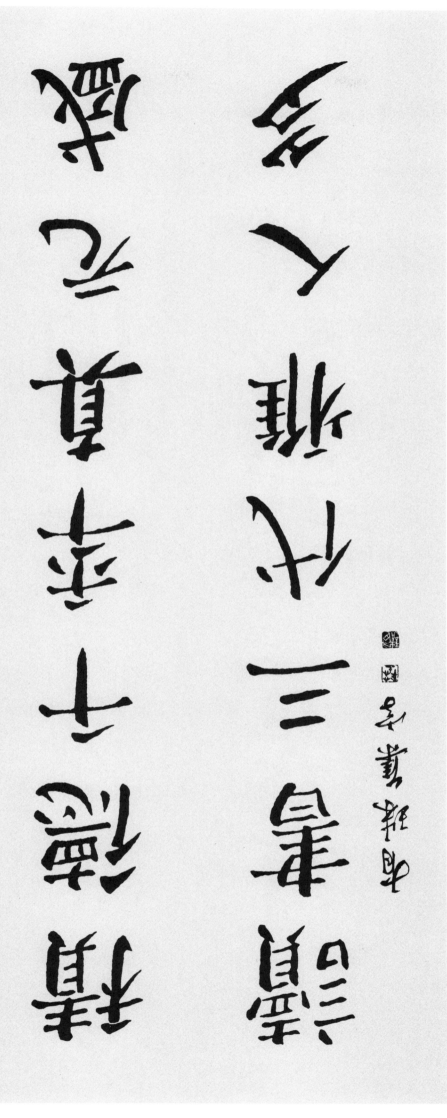

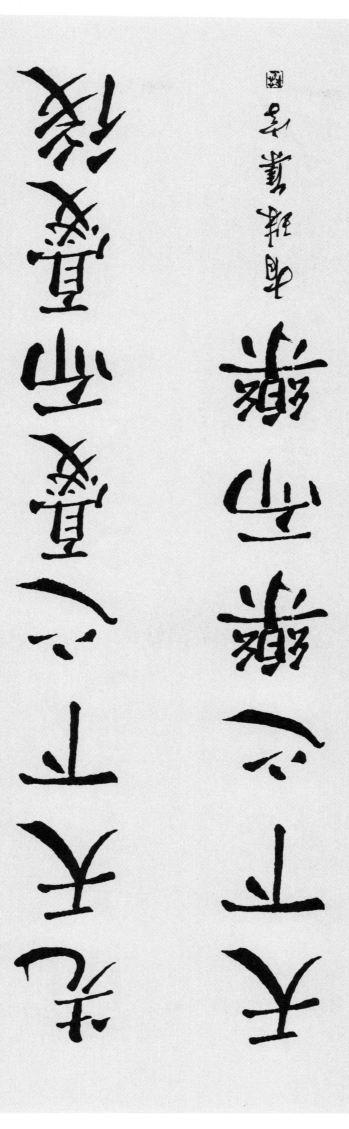

勤劳门第春常在

积善人家庆有余

有珠集字

释文：勤劳门第春常在　积善人家庆有余

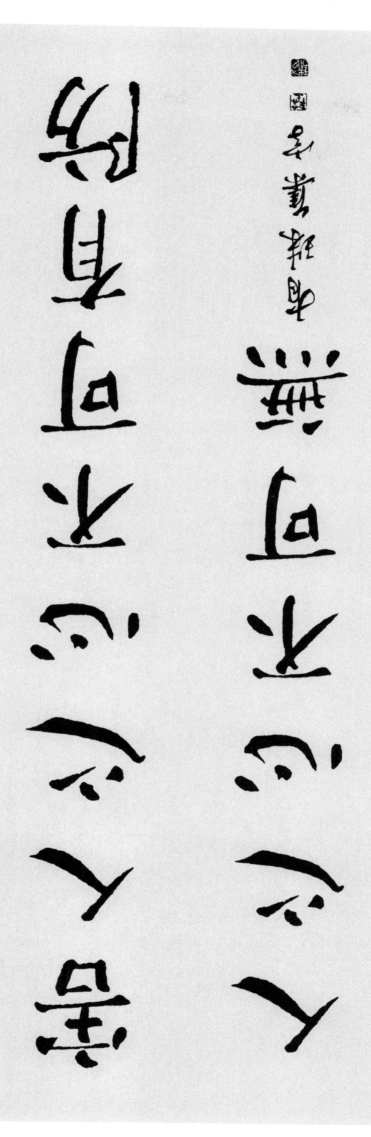

心如水之源源清则流

清心正则事正

有珠集字

其身正

不令而

行其身

不正虽

令而不行

有珠集字

释文：其身正　不令而行　其身不正　虽令而不行

释文：非淡泊无以明志，非宁静无以致远。

讀書而殷勤于吟風唱和定不專心修德

释文：读书而殷勤于吟风唱和 定不专心 修德

未能則進亦有爲退
亦有爲也

有珠集字

释文：未能　则进亦有为　退亦有为也

自見不者不

道不義不

道者不美道

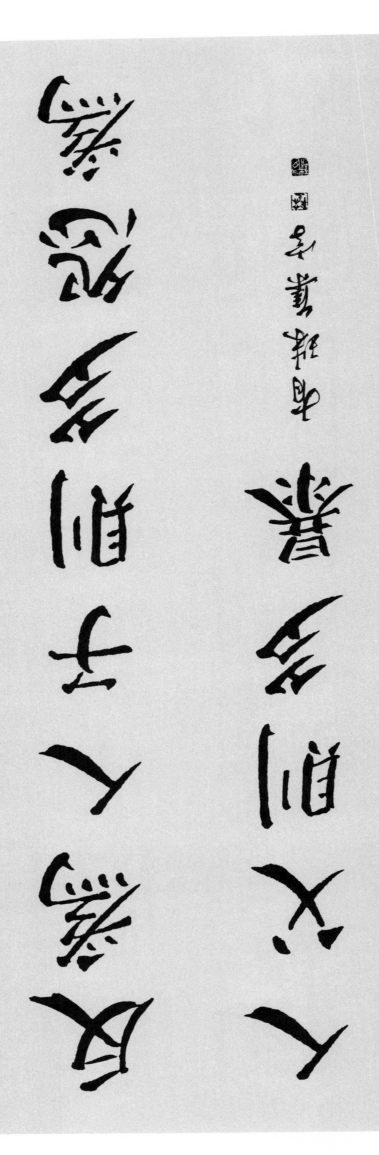

好賢而不能任
能任而不能信
能信而不能終
能終而

释文：好賢而不能任 能任而不能信 能信而不能终 能终而

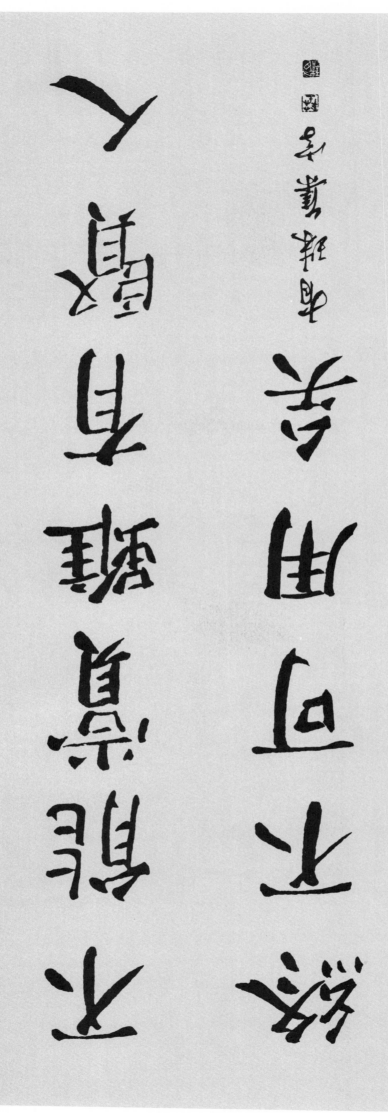

释文：不识不知 顺帝之则